U0022200

越玩越聰明的

數學遊戲

13

吳長順 著

三民書局

國家圖書館出版品預行編目資料

越玩越聰明的數學遊戲 13／吳長順著.－－初版一刷.－－臺北市：三民，2019
　　　面；　公分

　　ISBN 978－957－14－6754－2　(平裝)
　　1.數學遊戲

997.6　　　　　　　　　　　　　　　　　108013956

© 越玩越聰明的數學遊戲 13

著 作 人	吳長順
責任編輯	郭欣瓚
美術編輯	黃顯喬
發 行 人	劉振強
發 行 所	三民書局股份有限公司
	地址　臺北市復興北路386號
	電話　(02)25006600
	郵撥帳號　0009998-5
門 市 部	(復北店)臺北市復興北路386號
	(重南店)臺北市重慶南路一段61號
出版日期	初版一刷　2019年12月
編　　號	S 317430

有著作權·不准侵害

ISBN　978-957-14-6754-2　　(平裝)

http://www.sanmin.com.tw　三民網路書店
※本書如有缺頁、破損或裝訂錯誤，請寄回本公司更換。

原中文簡體字版《越玩越聰明的數學遊戲4－數學天才》(吳長順 著)
由科學出版社於2015年出版，本中文繁體字版經科學出版社
授權獨家在臺灣地區出版、發行、銷售

前　言

PREFACE

　　有人說：「人才是培養出來的，天才是與生俱來的。」我們可能練不成最強的大腦，或許我們很難成為數學天才，但是，那些數學天才不一定能夠解答的題目，在這本書中我們能夠找到答案！

　　我們知道，數學概念約有兩千多個，要完全掌握好像不太可能，然而一點一滴的數學樂趣與數學思維，卻足以構成這龐大的數學概念家族。沉浸在曼妙的數字海洋，品味著整齊劃一、獨特出奇、活潑調皮、嚴謹無比的數字特性，一定會讓你領略到成為數學天才的意境。

　　數學天才的思維品質是需要學習的，數學天才的能力更是可以鍛鍊的。本書提供了成為數學天才的訓練方法和技巧，看過之後你一定會很有收穫，讓你思路大開，並且能夠在數學面前大大方方地直起腰桿。

　　當你捧讀本書的時候，一定會被書中的數字和字母、圖形拼湊、視覺推理、智商測試、規律填數、觀察力、想像測試等表達獨

特、構思巧妙的趣題所吸引。這些精心挑選的題目，能產生新穎有趣之感，且伴隨解題而來的種種困惑也會讓你欲罷不能，你可能會感嘆，這世上居然有這麼生動的數學題。

　　有人說數字是上天派來的天使，那我們品味的數學樂趣不正是天使送來的棉花糖和巧克力嗎？數學其實不枯燥，數學有樂趣。數學是天使，她為我們灑下片片飽含樂趣和靈性的益智花瓣，讓我們在撿拾樂趣的同時，也收獲了自信，因為我們知道，信心是靠成功累積而來！

<div align="right">

吳長順

2015 年 2 月

</div>

目　次

CONTENTS

一、巧填等式

1 填同一個數　　　　　　★☆☆

請你在下面四個算式的空格內，填上同一個數，使它們都相等。

它是什麼數字呢？快來算一算吧！

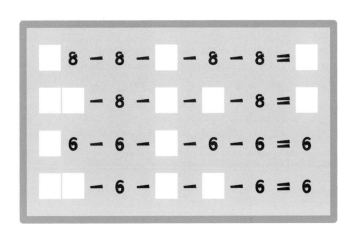

$$\square\ 8 - 8 - \square - 8 - 8 = \square$$

$$\square\square - 8 - \square\square - 8 = \square$$

$$6 - 6 - \square - 6 - 6 = 6$$

$$\square\square - 6 - \square - \square - 6 = 6$$

1 填同一個數 答案

$$2\ 8 - 8 - 2 - 8 - 8 = 2$$

$$2\ 2 - 8 - 2 - 2 - 8 = 2$$

$$2\ 6 - 6 - 2 - 6 - 6 = 6$$

$$2\ 2 - 6 - 2 - 2 - 6 = 6$$

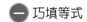

2 同一數字 ★☆☆

想想看,空格內填入一個什麼數字時,這兩道等式都是
成立的?空格內填入相同的數哦!

2 同一數字 答案

透過兩個因數的計算，就不難推出答案！

$$9 \times 7911 = 71199$$

$$7446 \times 6 = 44676$$

3 相同數字　　　　　　　　　　★☆☆

空格內填入相同的一個數字，使等式成立。想想看，該填哪個數字呢？

這不會難倒你吧？不服氣的話，就趕緊試一試！

提示：A 為一個相同的四位數

$$1234\square \div 2 = A$$

$$4321\square \div 7 = A$$

3▶ 相同數字 (答案)

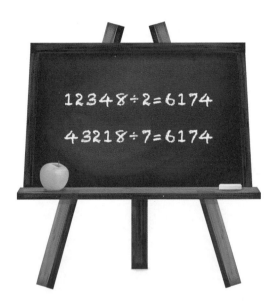

$$12348 \div 2 = 6174$$

$$43218 \div 7 = 6174$$

4 奇妙的 4444 之 l ★☆☆

來看一道這樣的算式：

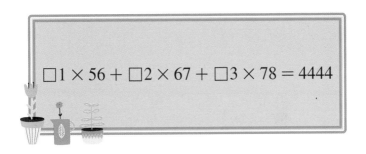

$$\Box 1 \times 56 + \Box 2 \times 67 + \Box 3 \times 78 = 4444$$

請在空格內填入相同的一個數字，使答案為由相同數字 4 所組成的四位數。

你知道該填哪個數字嗎？

■4► 奇妙的 4444 之 1 答案

我們一起計算一下吧！假如空格內填 0，算式為

$1 \times 56 + 2 \times 67 + 3 \times 78 = 56 + 134 + 234 = 424$

雖然答案為三位數，不符合題目的要求，但我們得到了

一個有趣的數—424。再來試驗空格內填 1，算式為

$11 \times 56 + 12 \times 67 + 13 \times 78 = 616 + 804 + 1014 = 2434$

我們用 2434 − 424 算出它們的差為 2010，表示三個被乘

數的十位數皆增加 1 時，算出來的答案會增加 2010，又

$(4444 - 424) \div 2010 = 2$，故空格內填 2。

$$21 \times 56 + 22 \times 67 + 23 \times 78 = 4444$$

5 妙填趣式　　　　　　★☆☆

這裡有五道算式。請你在每道算式的空格內填入同一個數字，使之成為一道等式。

該填哪個數呢？

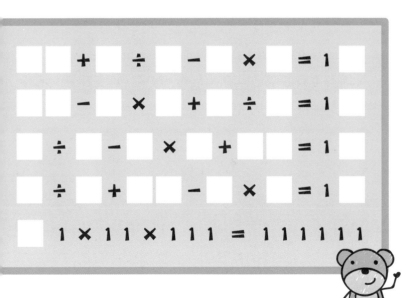

5▶ 妙填趣式 答案

盲目地試驗，不如運用數學頭腦來分析和運算。如果你能夠很快地確定解這幾道算式的關鍵，那就表示你有很大的進步。

觀察一下，只有最後一道算式可以直接採用運算求解。因為除法是乘法的逆運算，這道算式變為

$111111 \div 111 \div 11 = \Box 1$

小心計算就能找出所要求得的答案，空格內填「9」。

又因為所有的空格都要填入同一數字，透過驗算，所有算式都能夠成立。

$$99 + 9 \div 9 - 9 \times 9 = 19$$

$$99 - 9 \times 9 + 9 \div 9 = 19$$

$$9 \div 9 - 9 \times 9 + 99 = 19$$

$$9 \div 9 + 99 - 9 \times 9 = 19$$

$$91 \times 11 \times 111 = 111111$$

二、天才填數

6 依樣葫蘆　　　　　　　★☆☆

請在下面的空格內，填入數字 1、2、3、4、5、6，使它們成為三道答案為 7 的等式。

試試看，你寫得出來嗎？

$$3 + \square - \square = 7$$
$$4 + \square - \square = 7$$
$$5 + \square - \square = 7$$

這題一定難不倒你！

$$3 + 5 - 1 = 7$$
$$4 + 6 - 3 = 7$$
$$5 + 4 - 2 = 7$$

無獨有偶，請你將 1、2、3、4、5、6 分別填入下面的空格，使三道算式答案皆為 8。你能完成嗎？

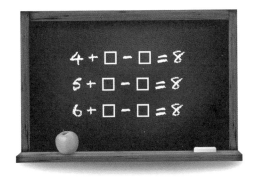

6 ▶ 依樣葫蘆 答案

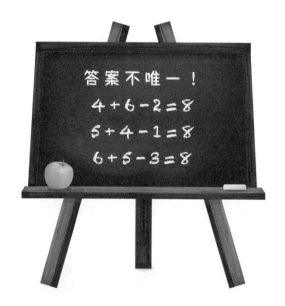

答案不唯一！

$4+6-2=8$

$5+4-1=8$

$6+5-3=8$

7 趣味算式　　　　　　　　　★☆☆

請你在下面的方格內填入數字 1、2、3、4、5、6、7、8，
使它們成為等式。該怎麼填？

$$\square\square + \square\square = \square\square + \square\square = 90$$

7 趣味算式 答案

可以這樣想：和為 90，就表示被加數與加數的個位數相加必為 10；十位數相加為 8，再加上進位的 1，恰好為 90。透過觀察發現，個位數只能為 2 和 8，4 和 6，而十位數只能為 1 和 7，3 和 5。

透過湊數法，可以填成 $12 + 78 = 34 + 56 = 90$ 等式。

還可以透過個位與個位，十位與十位的交換，得出另外七種答案。

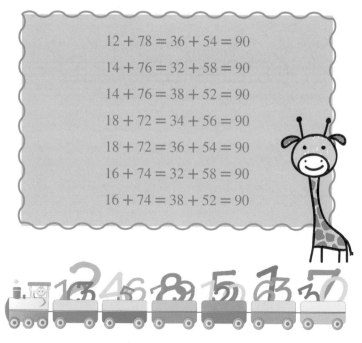

$$12 + 78 = 36 + 54 = 90$$
$$14 + 76 = 32 + 58 = 90$$
$$14 + 76 = 38 + 52 = 90$$
$$18 + 72 = 34 + 56 = 90$$
$$18 + 72 = 36 + 54 = 90$$
$$16 + 74 = 32 + 58 = 90$$
$$16 + 74 = 38 + 52 = 90$$

8 ▸ 巧插數字 ★☆☆

這裡有三道算式，它們的模樣太相似了。現在告訴你，它們都不是等式。如果有辦法，在每個算式中各插入一個數字，它們就可轉化為等式了。

提示：所填數字為 5、6、7、8 中的三個不同數字

你有辦法完成嗎？

8 巧插數字 答案

既然知道每道算式中只需要插入一個數字,那就表示被乘數、乘數和積,這三個數中有一個是要變化的。而觀察算式可知,所缺少的數字會在被乘數或乘數,故我們可先假設個位數為 0,再看兩數相乘(即 $660 \times 11 = 7260$ 或 $66 \times 110 = 7260$)與積的差為被乘數或乘數的多少整數倍,我們就知道該插入的數字是多少了。如第一道算式:$7722 - 7260 = 462$,$462 \div 11 = 42$,$660 + 42 = 702$(不合),$462 \div 66 = 7$,$110 + 7 = 117$,故須在乘數的個位插入 7;第二道算式:$7788 - 7260 = 528$,$528 \div 11 = 48$,$660 + 48 = 708$(不合),$528 \div 66 = 8$,$110 + 8 = 118$,故須在乘數的個位插入 8;第三道算式:$9966 - 7260 = 2706$,$2706 \div 11 = 246$,$660 + 246 = 906$(不合),$2706 \div 66 = 41$,$110 + 41 = 151$,故須在乘數的十位插入 5。

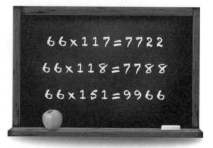

$$66 \times 117 = 7722$$
$$66 \times 118 = 7788$$
$$66 \times 151 = 9966$$

9 巧排算式 　　　　　　　　　★☆☆

課間休息時，阿毛要考考小七。

題目是一道填數字成等式題，要求被乘數的四個空格內
填入 2、3、4、5 這四個數字。積的空格，同樣也是填入
2、3、4、5 這四個數字。

小七對於數字題非常感興趣，馬上找來紙和筆，邊寫邊
思考……

試試看，你能寫出數字等式嗎？

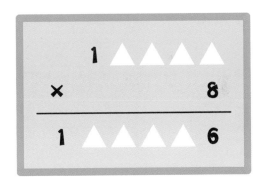

9 巧排算式 答案

由積的個位數字，不難猜出被乘數的個位數只能是 2，再透過觀察，被乘數的千位數字只能是 5，否則積的空格無法填寫。被乘數剩下 3、4 未填入，透過試算即可找出答案！

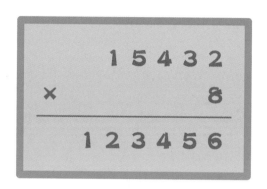

10 填 1234 ★☆☆

這裡有一道趣味算式。

請將數字 1、2、3、4，分別填入空格內，使這道等式能夠成立。

想想看，你能填出來嗎？

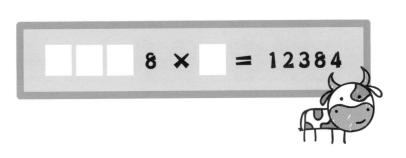

10▶ 填 **1234** 答案

從一位的因數考慮，再由積的個位數可知，它只能是 3。
接著，如果你會算除法，12384 ÷ 3 的結果就是要填的數了。

$$4128 \times 3 = 12384$$

11 無獨有偶 ★★☆

根據每一組給出等式的樣子,請你寫出另外的等式來。
試試看,你能很快完成嗎?

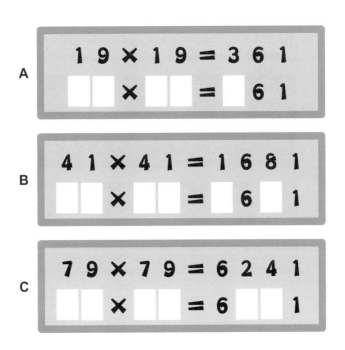

A

$$19 \times 19 = 361$$
$$\square\square \times \square\square = \square\ 6\ 1$$

B

$$41 \times 41 = 1681$$
$$\square\square \times \square\square = \square\ 6\ \square\ 1$$

C

$$79 \times 79 = 6241$$
$$\square\square \times \square\square = 6\ \square\ \square\ 1$$

11▶ 無獨有偶 答案

A 3 1 × 3 1 = 9 6 1

B 5 1 × 5 1 = 2 6 0 1

C 8 1 × 8 1 = 6 5 6 1

12 不一樣的算式 ★★☆

遊戲晚會上，阿毛給大家表演數字魔術。

看這樣一道等式，它沒有什麼特殊的地方，就是平常的一道等式－$168 \times 792 = 133056$

阿毛將算式因數中的 6、7、8、9 四個數字擦掉：

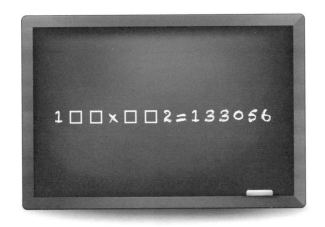

要求大家將數字 6、7、8、9 重新填入空格，使之形成等式，且與原來的等式不同。

試試看，你能填出來嗎？

12 不一樣的算式 答案

198×672=133056

24

13▶ 各就各位 ★★☆

請在每道算式的空格內，填入 1、2、3、4 四個數字，使它們成為相等的算式。

□□□ × 8□6 = 118118
□86 × □□□ = 118118

13▶ 各就各位 答案

143×826＝118118

286×413＝118118

14 五個數字　　　　　　　　　　★★☆

請你將算式答案中的五個不同數字，分別填入兩個因數的空格，使等式成立。

你能順利完成嗎？

提示：數字 9 在被乘數的百位上

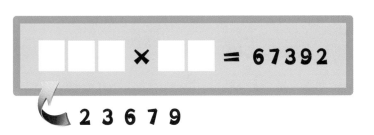

$$\square\square\square \times \square\square = 67392$$

2 3 6 7 9

14 五個數字 答案

可以從積的個位數字考慮，再根據提示，估算出乘數的十位數字為 7，就不難找出答案了。

9 3 6 × 7 2 = 67392

2 3 6 7 9

15 完美算式

來看這樣一道算式：

$124983 \div 576 = 216.984375$

被除數與除數出現了數字 1、2、3、4、5、6、7、8、9 各一次，商恰好也出現這九個數字各一次。

有人感覺這「九全算式」，缺少了數字 0，怎麼也沒有「十全算式」完美。其實，等號左右出現 0～9 各一次的「十全算式」也是存在的。

下面請你動動腦筋，將空格的數字補上，使這個出現 0～9 十個數字的算式展現出來。

試試看，你能完成嗎？

$$234\square\square\square\square \div 576 = 4\square\square3.\square21875$$

15▶ 完美算式 答案

根據題目的要求，仔細思考所要填的數字，不難找到這樣的等式。

$$2340819 \div 576 = 4063.921875$$

16▶ 智填算式

請將 1、2、3、4、5、6、7、8、9 分別填入空格內,使之成為一道正確的算式。答案相同的算式為同一種答案,而它有六種,算式答案分別為 186、169、198、236、237、354。

試試看,你能湊出這些答案嗎?

16▶ 智填算式 答案

基本答案共6種

$$2 \times 7 \times 9 + 3 \times 4 \times 5 = 1\ 8\ 6$$
$$2 \times 4 \times 8 + 3 \times 5 \times 7 = 1\ 6\ 9$$
$$2 \times 3 \times 5 + 4 \times 6 \times 7 = 1\ 9\ 8$$
$$1 \times 7 \times 8 + 4 \times 5 \times 9 = 2\ 3\ 6$$
$$1 \times 5 \times 9 + 4 \times 6 \times 8 = 2\ 3\ 7$$
$$1 \times 2 \times 9 + 6 \times 7 \times 8 = 3\ 5\ 4$$

⑰ 減法算式 ★★☆

這是兩道用空格編成的算式。

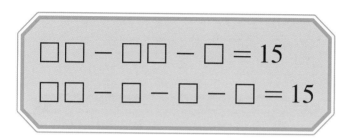

$$\square\square - \square\square - \square = 15$$

$$\square\square - \square - \square - \square = 15$$

請你在算式的空格內，填入數字 1、2、3、4、5，使等式成立。

試試看，你最多能夠找出多少種不同的填法？

17 減法算式 答案

由於已經限定填入算式中的數字，所以填寫時一定要注意數字是否符合條件。

$$51 - 32 - 4 = 15$$
$$51 - 34 - 2 = 15$$
$$24 - 1 - 3 - 5 = 15$$
$$24 - 1 - 5 - 3 = 15$$
$$24 - 3 - 1 - 5 = 15$$
$$24 - 3 - 5 - 1 = 15$$
$$24 - 5 - 1 - 3 = 15$$
$$24 - 5 - 3 - 1 = 15$$

18 十個數字 ★★☆

這是一道出現 0～9 這十個不同數字的乘法等式。算式中
給出了四個數字，其餘數字你能填出來嗎？

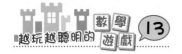

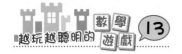

18 十個數字 答案

被乘數的十位數為 0，該填的數字還有 4、5、6、8、9。只需要用這五個數字排成一道符合「□□×7＝□□□」的算式即可。假設此算式為 ab×7＝cde，透過計算 b 只能為 4，所以 e 為 8，又因為進位的 2 且透過計算，也只能在 a 填上 9，所以算式為 94×7＝658。

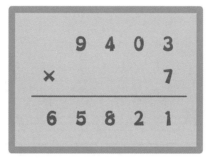

$$
\begin{array}{r}
9\ 4\ 0\ 3 \\
\times \qquad 7 \\
\hline
6\ 5\ 8\ 2\ 1
\end{array}
$$

此類算式還有以下形式：

	$8169 \times 3 = 24507$
$9304 \times 7 = 65128$	$3907 \times 4 = 15628$
$9127 \times 4 = 36508$	$6819 \times 3 = 20457$
$7039 \times 4 = 28156$	$6918 \times 3 = 20754$
$4093 \times 7 = 28651$	$5694 \times 3 = 17082$
$9168 \times 3 = 27504$	$3094 \times 7 = 21658$

19 ▶ 試一試

$42 \times \square\square\square\square = 414414$

在上面的算式空格內，填入數字 6、7、8、9，使之成為等式。試一試，你能完成嗎？

呵呵，答案非常簡單，知道了積和一個因數，求另一個因數就可以了。

$42 \times 9867 = 414414$

無獨有偶，請在下面的算式空格內，填入數字 6、7、8、9，使它成為一道等式。試一試，你能很快填出來嗎？

$4\square2 \times \square\square\square = 414414$

⑲ 試一試 答案

從積的個位數字可以知道乘數的個位數字為 7，剩下 6、8、9 三個數字，就將它們一個一個代入被乘數的空格作計算，即可填出等式！

$$462 \times 897 = 414414$$

20▶ 趣得 22　　　　　　　　　　★★☆

填算式是一種非常有趣的數學遊戲，它要靠你的縝密推理來取得最後的成功。

請在空格內分別填入 1、2、3、4，使之與 5 一同組成兩道答案為 22 的算式，有趣的是每道算式分別出現了 ＋、－、×、÷ 四則運算符號。

$$(\ \Box \ \div \ \Box \ - \ \Box \ + \ 5 \) \times \ \Box \ = 22$$

$$(\ \Box \ \div \ \Box \ + \ \Box \) \times (\ 5 \ - \ \Box \) = 22$$

請在空格內分別填入 6、7、8、9，使之與 1、2、3、4、5 一同組成答案為 22 的算式，無獨有偶，每道算式也分別出現了 ＋、－、×、÷ 四則運算符號。

$$1 \times 234 \div \ \Box \ + \ \Box \ - \ \Box \ 5 = 22$$

$$(1 + 23 \div 4 \ \Box \) \times \ \Box \ - \ \Box \ 5 = 22$$

$$1 \div 23 \times (4 \ \Box \ - \ \Box \) + 5 = 22$$

試試看，你能全部填出來嗎？

20▶ 趣得 22 答案

根據給定的數字及其算式中的位置，可推測出正確的算
式。

$$(3 \div 2 - 1 + 5) \times 4 = 22$$

$$(3 \div 2 + 4) \times (5 - 1) = 22$$

$$1 \times 234 \div 6 + 78 - 95 = 22$$

$$(1 + 23 \div 46) \times 78 - 95 = 22$$

$$1 \div 23 \times (469 - 78) + 5 = 22$$

21▶ 趣組算式 ★★★

來看這樣一道算式：

$8 \times 12345679 = 98765432$

將數字串中的 123456789 中的 8 取出，使其組成一道算式，答案正好為去掉 1 後的八個數字 98765432。看好，等號左右各出現了九個和八個不同的數字。

我們設想，將數字 5、6、7、8、9 填入算式左邊的括號中，使算式成為由 1、2、3、4、5、6、7、8、9 九個數字組成的兩個因數，答案恰好是由 2、3、4、5、6、7、8、9 八個數字組成的八位數。

你能填出來嗎？

$$(\quad) \times 1234(\quad) = (\quad)$$

21▶ 趣組算式 答案

透過試填，可以找到以下兩種答案

$$586 \times 123479 = 72358694$$

$$6985 \times 12347 = 86243795$$

22 三個兩位數　　　　　 ★★★

請你用數字 1、2、3、4、5、6，分別組成三個兩位數，
填入每道算式的空格內，使等式都能夠成立。

看仔細，有的是一個加號一個減號，有的是兩個減號哦！

組數的時候要瞻前顧後才行。

想想看，你能做到嗎？

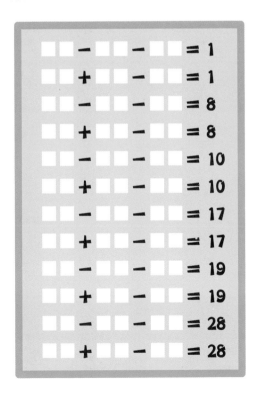

22 三個兩位數 答案

組法有多種，如將同一算式其兩個減數的個位數字、十
位數字交換，或將同一算式其加數與減數的個位數字、
十位數字交換，都符合要求。

$$56 - 12 - 43 = 1$$
$$12 + 35 - 46 = 1$$
$$46 - 13 - 25 = 8$$
$$21 + 43 - 56 = 8$$
$$56 - 12 - 34 = 10$$
$$21 + 35 - 46 = 10$$
$$64 - 12 - 35 = 17$$
$$31 + 42 - 56 = 17$$
$$65 - 12 - 34 = 19$$
$$12 + 53 - 46 = 19$$
$$65 - 13 - 24 = 28$$
$$21 + 53 - 46 = 28$$

 完全平方數之 I ★★★

請你在兩式等號左邊的「○」內填入0、3、4、5、6、7、8、9各一次，在每式等號右邊的「□」內分別填入1、2、3、4、5、6、7、8。怎麼樣，是不是有點兒難？沒關係，只要你有耐心，一定可以填出來，快來試一試吧！

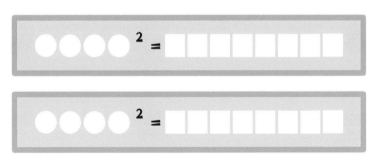

23▶ 完全平方數之 1 （答案）

$$3\ 6\ 7\ 8\ ^2 = 1\ 3\ 5\ 2\ 7\ 6\ 8\ 4$$

$$5\ 9\ 0\ 4\ ^2 = 3\ 4\ 8\ 5\ 7\ 2\ 1\ 6$$

長蛇陣 ★★★

(1) 用數字 1～8，分別組成得 333、666 的加法算式；
用 0～8，組成得 999 的加法算式。
試試看，你能完成嗎？

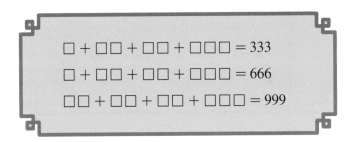

$$\square + \square\square + \square\square + \square\square\square = 333$$
$$\square + \square\square + \square\square + \square\square\square = 666$$
$$\square\square + \square\square + \square\square + \square\square\square = 999$$

(2) 請在等號前後的空格內，分別填入適當的數字，使之
成為等式。條件：等號前後各出現數字 0、1、2、3、
4、5、6、7、8、9 一次。

$$\square\square\square\square\square \times 24681 = 23456\square\square\square\square\square$$

你能完成嗎？

47

24 長蛇陣 答案

(1) 整體估算，加數的百位數字應該與和的百位數字相鄰。再來思考一下個位數字，然後一一揭開謎底。

$$3 + 15 + 47 + 268 = 333$$
$$1 + 23 + 64 + 578 = 666$$
$$10 + 52 + 63 + 874 = 999$$

若將個位數字、十位數字交換位置，還可找出其它的等式。

(2) 既然題目中，對於數字的條件是不重複出現，那就以此為關鍵，設想被乘數的最高位數應該是什麼數字？透過估算即可發現只能是 9。而剩下的數字只有 0、3、5、7 了。稍作排列與計算，就能夠得出算式。

$$95037 \times 24681 = 2345608197$$

25▶ 九個數字　　　★★★

這是兩道讓你眼睛一亮的算式：

請在每道算式的空格裡，分別填入數字 1、2、3、4、5、6、7、8、9，使兩道等式能夠成立。

試試看，你能夠填寫出來嗎？

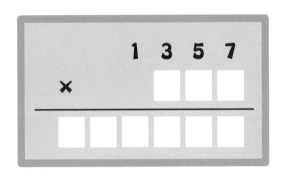

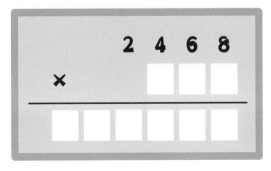

25▶ 九個數字 答案

```
        1 3 5 7
×         1 8 9
─────────────────
  2 5 6 4 7 3
```

```
        2 4 6 8
×         1 9 2
─────────────────
  4 7 3 8 5 6
```

26 ▶ 天才填數　　　　　★★★

想挑戰一下自己填數字的能力嗎？看這樣一道題：

請在每道算式的空格內，填入 2、3、4、5、6、7、8、9

各一次，使每道等式成立。

例如：答案為 1111 的算式

□□□ × □ − □□ + □□ = 1111

可以填成：

$279 \times 4 - 63 + 58 = 1111$

$283 \times 4 - 96 + 75 = 1111$

$287 \times 4 - 93 + 56 = 1111$

$537 \times 2 - 49 + 86 = 1111$

$549 \times 2 - 73 + 86 = 1111$

$563 \times 2 - 89 + 74 = 1111$

試試看，你能填出下面的算式嗎？別急，慢慢來。

□□□ × □ − □□ + □□ = 2222

□□□ × □ − □□ + □□ = 3333

□□□ × □ − □□ + □□ = 4444

□□□ × □ − □□ + □□ = 5555

□□□ × □ − □□ + □□ = 6666

□□□ × □ − □□ + □□ = 7777

26 天才填數 答案

得 2222 的算式有：

$246 \times 9 - 75 + 83 = 2222$

$273 \times 8 - 56 + 94 = 2222$

$276 \times 8 - 35 + 49 = 2222$

$726 \times 3 - 45 + 89 = 2222$

$726 \times 3 - 54 + 98 = 2222$

$728 \times 3 - 56 + 94 = 2222$

$745 \times 3 - 82 + 69 = 2222$

$752 \times 3 - 98 + 64 = 2222$

得 3333 的算式有：

$468 \times 7 - 35 + 92 = 3333$

$823 \times 4 - 56 + 97 = 3333$

$829 \times 4 - 56 + 73 = 3333$

得 4444 的算式有：

$628 \times 7 - 45 + 93 = 4444$

$738 \times 6 - 29 + 45 = 4444$

$742 \times 6 - 93 + 85 = 4444$

$753 \times 6 - 98 + 24 = 4444$

$892 \times 5 - 63 + 47 = 4444$

$893 \times 5 - 47 + 26 = 4444$

$897 \times 5 - 64 + 23 = 4444$

得 5555 的算式有：

$692 \times 8 - 54 + 73 = 5555$

$695 \times 8 - 42 + 37 = 5555$

$927 \times 6 - 45 + 38 = 5555$

得 6666 的算式有：

$954 \times 7 - 38 + 26 = 6666$

得 7777 的算式有：

$862 \times 9 - 54 + 73 = 7777$

$975 \times 8 - 46 + 23 = 7777$

$976 \times 8 - 54 + 23 = 7777$

27▶ 填算式　　　　　　　　　　　★★★

請將數字 1、2、3、4、5、6、7、8、9，分別填入算式的空格內，使三道等式都能夠成立。

試試看，你能完成嗎？

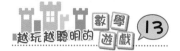
27 填算式 答案

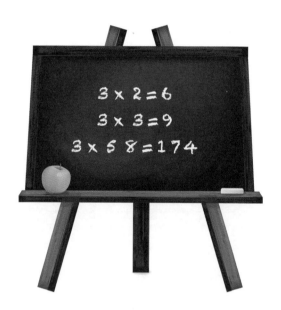

3 x 2 = 6
3 x 3 = 9
3 x 5 8 = 174

28▶ 智添符號　　　　　　　　★☆☆

請在 135135 中添入適當的運算符號，不使用括號，使它
變成答案為 100、200 和 400 的算式。

試試看，你能完成嗎？

$$135135 = 100$$
$$135135 = 200$$
$$135135 = 400$$

28▶ 智添符號 答案

$$135 - 1 \times 35 = 100$$

$$135 \times 1 - 35 = 100$$

$$135 \div 1 - 35 = 100$$

$$1 \times 35 + 13 \times 5 = 100$$

$$13 \times 5 + 1 \times 35 = 100$$

$$13 \times 5 \times 1 + 35 = 100$$

$$13 \times 5 \div 1 + 35 = 100$$

$$1 \times 35 \times 1 \times 3 - 5 = 100$$

$$1 \times 35 \div 1 \times 3 - 5 = 100$$

$$1 \times 3 \times 5 \times 13 + 5 = 200$$

$$135 + 13 \times 5 = 200$$

$$13 \times 5 + 135 = 200$$

$$13 \times 5 \times 1 \times 3 + 5 = 200$$

$$13 \times 5 \div 1 \times 3 + 5 = 200$$

$$135 \times 1 \times 3 - 5 = 400$$

$$135 \div 1 \times 3 - 5 = 400$$

29▶ 加減乘除 ★☆☆

請在下面的算式空格內，分別填入＋、－、×、÷ 四則
運算符號各一個，使兩道算式都相等。

你能填出來嗎？

$$2 + 46 \boxed{} 2 \boxed{} 4 + 6 = 100$$

$$2 \times 46 \boxed{} 2 \boxed{} 4 + 6 = 100$$

29 加減乘除 答案

$$2 + 46 \div 2 \times 4 + 6 = 100$$

$$2 \times 46 - 2 + 4 + 6 = 100$$

30 兩種方法

來看下面的算式：

$1 + 234 + 5 + 6 + 78 + 9 = 333$

在數字鏈「123456789」中，添上適當的加號，可以組成得 333 的等式。如果說想讓答案增加一倍得 666，你有辦法完成嗎？要用兩種方法解答出來哦！

$$123456789 = 666$$

30▶ 兩種方法 答案

$$123 + 456 + 78 + 9 = 666$$

$$1 + 2 + 3 + 4 + 567 + 89 = 666$$

31 巧填符號 ★☆☆

請你在下列算式的空格內填入適當的運算符號，使它們的答案都是 100 的倍數。

能夠完成嗎？試一試！

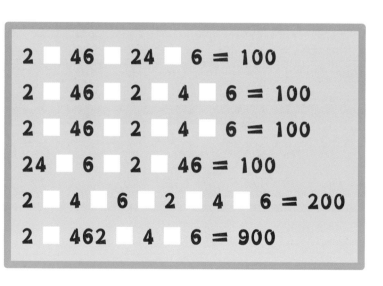

61

31▶ 巧填符號 答案

$$2 - 46 + 24 \times 6 = 100$$
$$2 + 46 \div 2 \times 4 + 6 = 100$$
$$2 \times 46 - 2 + 4 + 6 = 100$$
$$24 \times 6 + 2 - 46 = 100$$
$$2 + 4 \times 6 \times 2 \times 4 + 6 = 200$$
$$2 \times 462 - 4 \times 6 = 900$$

32 想方設法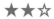

我們知道，6 + 7 + 8 + 9 = 30。你能在 12345 中添上運算符號，也組成答案為 30 的等式嗎？不使用括號的話，你能找出三種不同的添法來嗎？

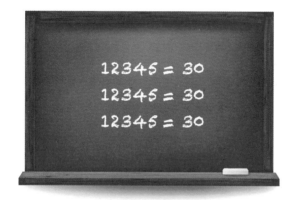

如果你解答出來了，那就請完成下面的算式，也就是在適當的位置添上運算符號，使它們變成答案為 50 的算式。不使用括號，你能成功嗎？

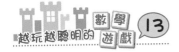

32▶ 想方設法 答案

$$1 + 2 \times 3 \times 4 + 5 = 30$$
$$1 \div 2 \times 3 \times 4 \times 5 = 30$$
$$1 \times 2 \div 3 \times 45 = 30$$
$$1 \times 2 + 3 + 45 = 50$$
$$67 - 8 - 9 = 50$$

33 添運算符號 ★★☆

請你在等號左邊的數字鏈中，添入適當的運算符號，可以使用括號，使之變成答案為 10、20、30、40、50、60、70 的算式。

你能順利寫出來嗎？

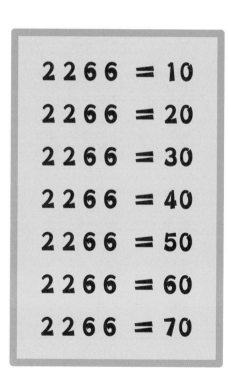

33▶ 添運算符號 答案

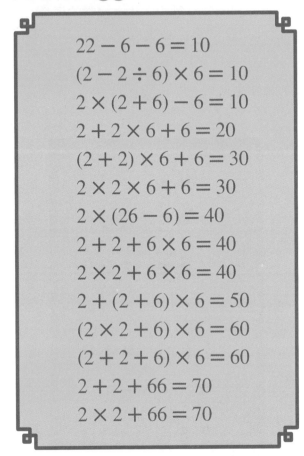

$$22 - 6 - 6 = 10$$
$$(2 - 2 \div 6) \times 6 = 10$$
$$2 \times (2 + 6) - 6 = 10$$
$$2 + 2 \times 6 + 6 = 20$$
$$(2 + 2) \times 6 + 6 = 30$$
$$2 \times 2 \times 6 + 6 = 30$$
$$2 \times (26 - 6) = 40$$
$$2 + 2 + 6 \times 6 = 40$$
$$2 \times 2 + 6 \times 6 = 40$$
$$2 + (2 + 6) \times 6 = 50$$
$$(2 \times 2 + 6) \times 6 = 60$$
$$(2 + 2 + 6) \times 6 = 60$$
$$2 + 2 + 66 = 70$$
$$2 \times 2 + 66 = 70$$

妙填符號

34 編算式　　　　　　　　　　　★★☆

你願意和伙伴們進行一個比賽編算式的遊戲嗎？

請你用上六個數字 3 或 6，分別組成答案為 123 和 456
的算式。允許使用括號，減號嗎？每道算式都會用到的。
試試看，你最多能夠編出幾種不同的算式來呢？

3 3 3 3 3 3 = 123
6 6 6 6 6 6 = 456

34 編算式 答案

$3 \times (33 - 3) + 33 = 123$
$(33 - 3) \times 3 + 33 = 123$
$33 - 3 \times (3 - 33) = 123$
$33 + 3 \times (33 - 3) = 123$
$33 - (3 - 33) \times 3 = 123$
$33 + (33 - 3) \times 3 = 123$
$3 \times (3 \times 3 + 33) - 3 = 123$
$(3 \times 3 + 33) \times 3 - 3 = 123$
$3 \times (33 + 3 \times 3) - 3 = 123$
$(33 + 3 \times 3) \times 3 - 3 = 123$

$6 \times 66 - 6 + 66 = 456$
$6 \times 66 + 66 - 6 = 456$
$66 - 6 + 6 \times 66 = 456$
$66 \times 6 - 6 + 66 = 456$
$66 + 6 \times 66 - 6 = 456$
$66 - 6 + 66 \times 6 = 456$
$66 \times 6 + 66 - 6 = 456$
$66 + 66 \times 6 - 6 = 456$
$(6 + 6 \div 6) \times 66 - 6 = 456$
$(6 \div 6 + 6) \times 66 - 6 = 456$
$66 \times (6 + 6 \div 6) - 6 = 456$
$66 \times (6 \div 6 + 6) - 6 = 456$

當然，添加無意義括號的算式除外

35▶ 添加號　　　　　　　　　　★★☆

媽媽：請你將下面的數字鏈添上加號，使答案為 75：

$$6 \ 5 \ 4 \ 3 \ 2 \ 1 = 75$$

小明：6＋5＋4＋3＋2＋1 等於 21。添加號怎麼能
　　　得 75 呢？

媽媽：你呀，只知道一個一個地加，就不會動動腦筋，
　　　把相鄰的兩個數字看成是兩位數？

小明：哈哈，把 6 和 5 看成 65，再加上 4、3、2、1，不
　　　正好是 75 嗎？

媽媽：還有另外的添法？

小明：有一種就行了，何必再動腦筋呢？

媽媽：學習數學就要動腦筋，一道題可能有幾種做法，
　　　我們要盡可能找到最好的方法。就像剛才的問題，
　　　你添了四個加號，有沒有想過添三個加號就能成
　　　為等式的情況？

小明：讓我想想……

想想看，你能找出另外的答案嗎？

35▶ 添加號 答案

$$6 + 5 + 43 + 21 = 75$$

36 ▶ 節約符號　　　　　　　　　★ ★ ☆

在 123456789 中添上加號，使答案為 225。

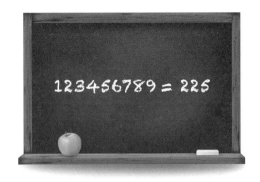

小慧的答案是：

$123 + 4 + 5 + 6 + 78 + 9 = 225$

劉老師看了，笑著說：「再來動一動腦筋，節省一個加號，用四個加號就能夠完成。」

你相信嗎？試一試吧！

36 ▶ 節約符號 答案

$$1+23+45+67+89=225$$

37 巧插符號

來看看下面的算式：

$1 - 2 + 34 + 567 = 600$

現在請你在數字鏈「3456789」中，添入適當的符號，使之也成為一道答案為 600 的等式。

試試看吧！

37▶ 巧插符號 答案

其實，你如果能夠想到「大不變，小調整」，就會很容易想到答案。

$$34 + 567 + 8 - 9 = 600$$

38 奇特算式　　　　　　　　　★★☆

「奇怪，奇怪，這算式真是奇怪極了！」阿毛邊在紙上畫著寫著，嘴裡邊嘀咕著，引起阿慧伸長脖子往他這裡望，只見阿毛的本子上寫著這樣一道題：

在 336699 數字串中，添上四個運算符號，使它變成答案為 666 的算式。有趣的是，添上三個運算符號也能使它答案為 666，更為奇特的是在 336699 中添上兩個運算符號，也能形成答案為 666 的等式，算式中都不出現括號。阿慧也讚歎不已：「這麼奇特的算式，你能夠完成嗎？」阿毛笑笑說：「慧哥，要想知道梨子的味道，就要親口嚐一下呀！看好了，讓數字鏈「336699」變成答案為 666 的算式，可以添四個符號，也可以添三個符號，還可以添兩個符號，明白了吧！」阿毛這麼一解釋，激發出阿慧強烈解開此題的欲望，阿慧想起了劉老師說過的一句話：「好的題目，就像德行，去做，本身就是一種褒獎。」他急忙找出紙和筆，加入了解答這道題的行列了⋯⋯

試試看，你能分別寫出這三種情況的等式嗎？

336699 = 666

38 奇特算式 答案

根據題目中要求的符號數量，要換幾種不同的思路才能
夠完成。

填四個符號：$3 \times 36 \times 6 + 9 + 9 = 666$

填三個符號：$3 + 3 + 669 - 9 = 666$

填兩個符號：$3 - 36 + 699 = 666$

39▶ 春夏秋冬之1 ★☆☆

請你將算式中的「春夏秋冬」換成1、2、7、8四個數字，
使兩道神奇的等式能夠成立。

你能順利完成嗎？

提示：春＋冬＝秋＋夏＝9

春夏×秋冬＝夏秋春冬

春冬×秋夏＝春夏秋冬

39▶ 春夏秋冬之 I 答案

從因數及積的個位數字分析,不難看出「夏」表示 1,再由提示「春+冬=秋+夏=9」可以得知「秋」為 8,接著由第一道等式可知被乘數的十位數字(也就是「春」)為 2,剩下 7 即是「冬」。

$$2\ 1 \times 8\ 7 = 1\ 8\ 2\ 7$$

$$2\ 7 \times 8\ 1 = 2\ 1\ 8\ 7$$

40▶ 我愛數學　　　　　　　　　　★ ☆ ☆

我 － 數 ＝ ９ ９

學 － 愛 ＝ ９

我 × 愛 ＝ ２ ７ ７ ２

數 × 學 ＝ ２ ７ ７ ２

式中的字表示多少時，等式可以成立？

提示：式中的字表示兩位數或三位數，我們還知道

　　　「我＋數＝ 363、愛＋學＝ 33」

40 ▶ 我愛數學 答案

我 = 2 3 1

愛 = 1 2

數 = 1 3 2

學 = 2 1

41▶ 減法等式　　　　　★☆☆

這絕對是一個奇妙的算式！

算式中的「ABCDEF」表示連續數字 3、4、5、6、7、8，你能根據算式表明的關係，猜出各是多少麼？

很明顯，被減數為相同的一個三位數，它減去三個一位數，差為 666，而減去這三個數字組成的三位數，差則為 333。被減數的最高位數字應該是 6，因為在第二道算式中，三個一位數最大的和為 21……好了好了，還是你自己親自算一下吧！這道題正好可以考考你的估算能力。

來試一試吧！

$$ABC - DEF = 333$$

$$ABC - D - E - F = 666$$

41 減法等式 答案

$$678 - 345 = 333$$

$$678 - 3 - 4 - 5 = 666$$

42 智力考之 1　　　　　　★☆☆

這裡有一道漢字代表數字的趣題。

想想看，每個漢字表示什麼數字時，這道等式是成立的？

提示：智－考＝ 3、力≠ 5

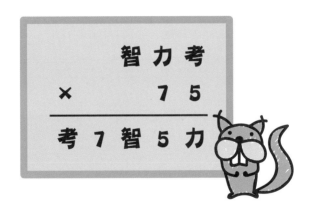

越玩越聰明的數學遊戲 13

42 智力考之1 答案

由提示「智－考＝3」不難看出，「智」和「考」的取值範圍——

「智」為3時，「考」為0；

「智」為4時，「考」為1；

「智」為5時，「考」為2；

「智」為6時，「考」為3；

由最高位數相乘來判斷，以上四種均不符合要求，故捨去。

以下三種符合剛才的判斷：

「智」為7時，「考」為4；

「智」為8時，「考」為5；

「智」為9時，「考」為6。

由提示「力≠5」得知，「考」為偶數數字時，「力」則為0；「考」為奇數數字時，「力」則為5，所以「考」字只能表示偶數數字，且「力」只能等於0。因此捨去「智」為8、「考」為5這一種情況。

剩下704和906兩個數與75相乘，看看誰的結果符合題目要求。

$704 \times 75 = 52800$（捨去）

$906 \times 75 = 67950$（正確）

$$
\begin{array}{r}
9\ 0\ 6 \\
\times \quad 7\ 5 \\
\hline
6\ 7\ 9\ 5\ 0
\end{array}
$$

43▶ 春夏秋冬之 2　　　★☆☆

這是一道令人費解的題目，乍看無從下手，細細琢磨別
有一番趣味。你願意考考自己嗎？

算式中的「春夏秋冬」各表示 1～6 中的一個數字，等式
就可以成立。

如果告訴你「春夏 ×2 ＝秋冬」，你能寫出這兩道神奇
的等式嗎？

春春 × 春夏 × 夏夏＝春春夏春夏

秋秋 × 秋冬 × 冬冬＝冬秋冬秋冬

43 春夏秋冬之 2 答案

由提示得知,「春夏 ×2 ＝秋冬」,給定的數字範圍是
1～6 中的數字,所以你應該想到 13、26 以及 16、32 這
兩組數,其他的組合都不符合提示的要求了。然後一一
代入算式,看它能不能保證等式成立。假如「春夏」為
13,由個位數就能推測它無法成立。再來假設「春夏」
為 16,算式可以成立;「秋冬」為 32,算式同樣也能成
立。

$$1\ 1 \times 1\ 6 \times 6\ 6 = 1\ 1\ 6\ 1\ 6$$

$$3\ 3 \times 3\ 2 \times 2\ 2 = 2\ 3\ 2\ 3\ 2$$

44▸ 讀好書　　　　　　　　　　★☆☆

想想看，算式中的每個字表示一個相應的數字。你能根據算式表明的關係，算出它們各是多少嗎？

提示：讀＋書 ＝ 8、好 ＝ 8

讀好書 × 書好讀 ＝ 224455

44 ▶ 讀好書 答案

由提示「讀＋書＝8」和兩個因數其個位數字之積的個位數字為5（即「書 × 讀」的個位數字為5）得知，「讀」與「書」只能表示3和5，或者5和3。

透過試驗兩種情況皆為答案！

$385 × 583 = 224455$

45▶ 字母算式之 1　　　　　★☆☆

已知下面的算式中，「A＋B＝C＋D＝9」。

你能根據算式表明的關係，猜出每個字母表示的數字是

什麼嗎？

$$AABB \div AB = 66$$
$$CCDD \div CD = 99$$

越玩越聰明的數學遊戲 13

45 字母算式之 1 答案

你可能看出來了，滿足算式的條件是 A 比 B 小且 C 比 D 小，否則商會是三位數。然而，你還會想到 AB × 66 = AABB、CD × 99 = CCDD，再根據個位數字的特點，就不難找到答案。

$$1188 \div 18 = 66$$
$$4455 \div 45 = 99$$

46▶ 奇怪的算式　　　　　　　★☆☆

數學的奇特之美是有目共睹的，從下面這道題目中，你來看看數字有多麼奇特吧！

將算式中的「真」、「奇」、「怪」換成適當的數字，使兩道等式都能夠成立，當然相同的漢字表示的數字是相同的。

你能猜出它們各表示什麼數字嗎？

$$真8奇 × 真 + 8×奇 = 8888$$

$$真8怪 × 真 + 8 + 怪 = 8888$$

46▶ 奇怪的算式 答案

$$984 \times 9 + 8 \times 4 = 8888$$

$$986 \times 9 + 8 + 6 = 8888$$

47 字母算式之 2 ★★☆

如果告訴你，算式中的 A 和 B 表示兩個相鄰的自然數，
且 A > B，請寫出這兩道相等的算式。你知道 A 和 B 各
表示什麼數嗎？

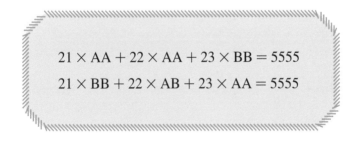

$$21 \times AA + 22 \times AA + 23 \times BB = 5555$$
$$21 \times BB + 22 \times AB + 23 \times AA = 5555$$

47 字母算式之 2 答案

符合 A > B，且它們是相鄰自然數，因此只有 9、8；8、7；7、6；6、5；5、4；4、3；3、2；2、1 這八種情況。現在從算式的個位數推理，將數字代入算式中進行篩選。先從第一道算式開始判斷，為了簡便，只保留個位就可以：

$1 \times 9 + 2 \times 9 + 3 \times 8 = 9 + 18 + 24 = 51$

（個位不是 5，捨去）

$1 \times 8 + 2 \times 8 + 3 \times 7 = 8 + 16 + 21 = 45$

（個位是 5，保留）

$1 \times 7 + 2 \times 7 + 3 \times 6 = 7 + 14 + 18 = 39$

（個位不是 5，捨去）

$1 \times 6 + 2 \times 6 + 3 \times 5 = 6 + 12 + 15 = 33$

（個位不是 5，捨去）

$1 \times 5 + 2 \times 5 + 3 \times 4 = 5 + 10 + 12 = 27$

（個位不是 5，捨去）

$1 \times 4 + 2 \times 4 + 3 \times 3 = 4 + 8 + 9 = 21$

（個位不是 5，捨去）

$1 \times 3 + 2 \times 3 + 3 \times 2 = 3 + 6 + 6 = 15$

（個位是 5，保留）

$1 \times 2 + 2 \times 2 + 3 \times 1 = 2 + 4 + 3 = 9$

（個位不是 5，捨去）

接著，將個位是 5 的兩種情況用第二道算式進行判斷，

為了簡便，只保留個位就可以：

$1 \times 7 + 2 \times 7 + 3 \times 8 = 7 + 14 + 24 = 45$（個位是 5，保留）

$1 \times 2 + 2 \times 2 + 3 \times 3 = 2 + 4 + 9 = 15$（個位是 5，保留）

按照提示，驗算第一種情況：

$21 \times 88 + 22 \times 88 + 23 \times 77 = 1848 + 1936 + 1771 =$
5555（符合要求）

$21 \times 77 + 22 \times 87 + 23 \times 88 = 1617 + 1914 + 2024 =$
5555（符合要求）

驗算第二種情況：

$21 \times 33 + 22 \times 33 + 23 \times 22 = 693 + 726 + 506 = 1925$
（不得 5555，捨去）

$21 \times 22 + 22 \times 32 + 23 \times 33 = 462 + 704 + 759 = 1925$
（不得 5555，捨去）

答案是 A ＝ 8，B ＝ 7

48▶ 趣味換數 ★★☆

請你想想看，下面算式中的「真」、「有」、「趣」各表示一個什麼數字時，它可以成為一道有趣的等式？如果能夠完成，那將是多麼有趣的事呀！你來試試吧！

8真有趣 ＋ 8真 ＋ 有 ＋ 趣 ＝ 8888

48▶ 趣味換數 答案

原式整理為「真有趣＋真＋有＋趣＝808」，根據題意，且要考慮進位，「真」只能為7，算式為「7有趣＋7＋有＋趣＝808」，整理為「有趣＋有＋趣＝101」，同理，「有」為9進而算出「趣」為1，由推論可得「真＝7、有＝9、趣＝1」。代回算式驗算，符合要求。

8791 ＋ 87 ＋ 9 ＋ 1 ＝ 8888

49▶ 快樂算式 ★★☆

這道算式中的「歡」和「喜」各表示一個數字。你能根據算式表明的關係，求出各是什麼數嗎？

提示：歡喜－喜歡＝9

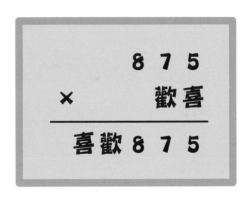

49 快樂算式 答案

由提示知，「喜」和「歡」為兩個相鄰的自然數，且「喜」比「歡」小 1，也就是說，它倆一個為奇數，一個為偶數。由積的個位數字 5，可判斷出「喜」為奇數。因此，「歡喜」可能的數值有 21、43、65、87。透過驗算，不難找出答案。

50▶ 奇妙的算式　　　　★★☆

「奇妙的算式」表示一個五位數。如果在它們中間添加上適當的運算符號和括號，可以產生如下的算式。

請你想想看，「奇妙的算式」表示什麼數字時，這些等式能夠同時成立？

奇＋妙的＋算×式＝100
奇妙÷的×算式＝200
奇×（妙＋的算＋式）＝300
奇×（妙×的＋算）×式＝1000
奇×妙×的算式＝20000
奇妙×的算式＝30000

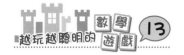

50▶ 奇妙的算式 答案

由算式的答案，你可能會很快猜出「奇妙的算式」所表示的數字中一定會有「5」出現，非常正確。如果想到了這一點，你再來看最下面的兩道算式。將答案為 20000 和 30000 的算式進行比較，不難看出它們含有公因數。

$$4 + 86 + 2 \times 5 = 100$$
$$48 \div 6 \times 25 = 200$$
$$4 \times (8 + 62 + 5) = 300$$
$$4 \times (8 \times 6 + 2) \times 5 = 1000$$
$$4 \times 8 \times 625 = 20000$$
$$48 \times 625 = 30000$$

51▶ 50 的倍數　　　　　　　　★★☆

有些人的心算能力特別強，一讀題之後就能夠想出答案來。也許你就有這種能力，何不來試一試？

算式中的字母表示著數字 2、3、4、5、6、7、8、9，算式能夠成立，且答案都是 50 的倍數。

試試看，你能將算式中的字母換成相應的數字嗎？

$$A \times B \times C - A - B - C = 50$$

$$D \times E \times C - D - E - C = 150$$

$$F \times G \times H - F - G - H = 250$$

51▶ 50 的倍數 答案

$$2 \times 4 \times 8 - 2 - 4 - 8 = 50$$

$$3 \times 7 \times 8 - 3 - 7 - 8 = 150$$

$$5 \times 6 \times 9 - 5 - 6 - 9 = 250$$

52 載歌載舞　　　　★★☆

想想看，算式中的每個字表示什麼數字時，這道等式能夠成立。你能很快寫出數字等式來嗎？

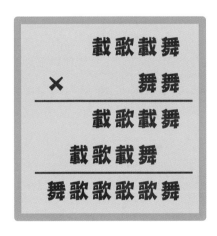

52▶ 載歌載舞 答案

四位數乘以兩位數，得六位數，然而從題目中就可以直觀判斷出這個六位數的最高位數「舞」只能為1，因為最高位數是由次高位數進位產生的，且「舞」為1符合兩個因數其個位數字相乘積的個位數為自身數。答案是11的整數倍，由因數的判斷法則，不難猜出「歌」為0，故 100001 ÷ 11 ＝ 9091，即「載」為9。

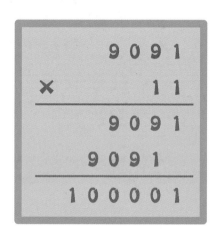

53▶ 真好玩　　　　★★☆

想想看，算式中的「真好玩」各表示什麼數字時，這三
道等式都能夠同時成立？

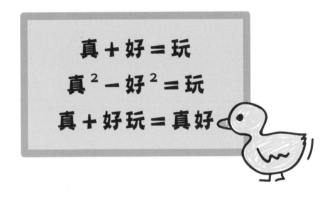

$$真 + 好 = 玩$$
$$真^2 - 好^2 = 玩$$
$$真 + 好玩 = 真好$$

53 真好玩 答案

如果讓三道等式能夠同時成立，就必須「真」>「好」（由第二個算式推斷），且「好＋1＝真」（由第三個算式推斷）。那麼，可以滿足這些條件的算式，全部列出來也就這幾個而已。

2＋1＝3

3＋2＝5

4＋3＝7

5＋4＝9

透過檢驗即可得到答案！

$$5 + 4 = 9$$
$$5^2 - 4^2 = 9$$
$$5 + 49 = 54$$

54▶ 真聰明　　　　　　　　　★★★

想想看，「真聰明」表示的三位數是多少時，這樣的算式才可以成立。你能找出多少種不同的答案來呢？看似簡單的算式，如果你不懂整除的規則，算起來就不那麼輕鬆、簡單了。

來試試吧！

真聰明 ÷ 真 ÷ 聰 ÷ 明 ＝ 明

54▶ 真聰明 答案

$$384 \div 3 \div 8 \div 4 = 4$$

$$175 \div 1 \div 7 \div 5 = 5$$

$$128 \div 1 \div 2 \div 8 = 8$$

55 智力考之 2 ★★★

這裡有一道漢字代表數字的趣題。

想想看，每個漢字表示什麼數字時，這道等式是成立的？

提示：考－智－力＝ 1

$$考智力 × 6 5 = 智力考 6 5$$

55▶ 智力考之2 答案

$$641 \times 65 = 41665$$

56 ▶ 聰明才智　　　　　　　　　★★★

一些朋友解答數學題，尤其是較難的競賽題時，不僅依靠自己的數學知識，有時候充滿智慧的大腦靈機一動，也會讓題目迎刃而解。

「聰明才智」是一個四位數，有趣的是將它及組成它的四個數字，透過一些計算，能夠組成一道答案為 8888 的算式。

如果告訴你「聰＋明＋才＋智＝ 18」，你能猜出這個四位數該是多少嗎？

聰明才智 × 聰 ÷ 明 + 才 + 智 = 8888

56▶ 聰明才智 答案

根據算式的特點,可以判斷出「聰明」表示的兩個數字相差應該不會太大。而「聰明才智」所表示的四位數又接近 8888,故判斷「聰」字為 7,「明」字為 6,透過調整與試驗,不難找出答案。

$$7614 \times 7 \div 6 + 1 + 4 = 8888$$

57 字母算式之 3 ★★★

將算式中的字母換成相應的數字，使之成為一道正確的
加法算式。

你來算算看好嗎？

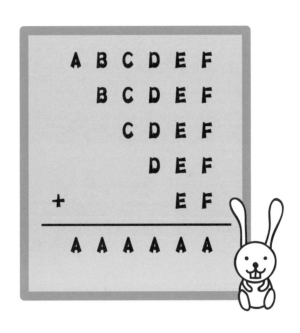

57 字母算式之 3 答案

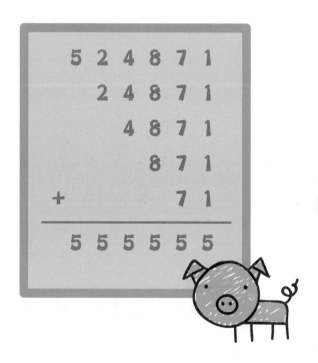

```
  5 2 4 8 7 1
    2 4 8 7 1
      4 8 7 1
        8 7 1
+         7 1
_____
  5 5 5 5 5 5
```

58▶ 奇妙的 4 　　　　　　　　★★★

想想看，算式中的「奇妙的」三個字表示什麼數字時，
這道等式能夠成立？

奇妙 × 的4 ＋ 奇 × 妙 × 的 × 4 ＝ 4444

越玩越聰明的 數學 遊戲 13

58 奇妙的 4 答案

$$51 \times 84 + 5 \times 1 \times 8 \times 4 = 4444$$

59 奇妙的 4444 之 2 ★★★

想想看，算式中的「奇」和「妙」各表示一個什麼數字時，
兩道算式的結果皆為 4444。

4 奇 ×2 妙＋4 奇 2× 妙＝4 4 4 4

7 奇 ×4 妙＋7× 奇 4 妙＝4 4 4 4

59▶ 奇妙的 4444 之 2 答案

$$41 \times 28 + 412 \times 8 = 4444$$

$$71 \times 48 + 7 \times 148 = 4444$$

60 完全平方數之 2

★☆☆

將 A、B 兩個數字鏈分別剪成四段，使每段上的數相加
均為完全平方數。

你能很快完成嗎？

60▶ 完全平方數之 2 答案

A 1 2 1 / 2 1 1 5 / 4 5 1

B 4 / 1 4 4 / 1 4 4 / 4 4 1

61▶ 巧移乘號　　　　　　★☆☆

這是一道奇特的算式，式中出現了數字 0、1、2、3、4、5、
6 各一次。現在請你將算式中的一個乘號移動一下位置，
使之成為另外一道如此有趣的算式。

能完成嗎？

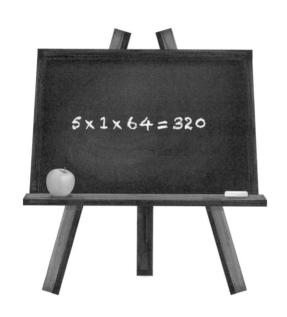

61 巧移乘號 答案

如果你能夠看出「1×64」與「16×4」答案相同，你就
會很快找到答案！

62 尋數 ★★★

一個四位數，從中拆成兩個兩位數（即千位、百位為一個兩位數，十位、個位為另一個兩位數），這兩個兩位數的和，可以整除原來這個四位數，商恰好是由相同數字組成的兩位數，如 11、22、33、44、55、66、77、88。

你能找到幾個呢？

提示：拆成的兩位數其十位數字不得為 0

62 尋數 答案

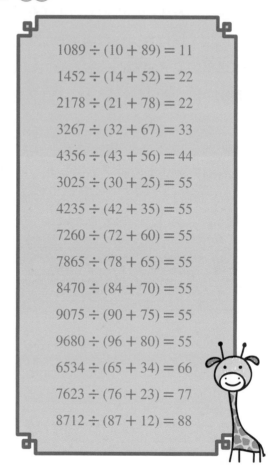

$1089 \div (10 + 89) = 11$

$1452 \div (14 + 52) = 22$

$2178 \div (21 + 78) = 22$

$3267 \div (32 + 67) = 33$

$4356 \div (43 + 56) = 44$

$3025 \div (30 + 25) = 55$

$4235 \div (42 + 35) = 55$

$7260 \div (72 + 60) = 55$

$7865 \div (78 + 65) = 55$

$8470 \div (84 + 70) = 55$

$9075 \div (90 + 75) = 55$

$9680 \div (96 + 80) = 55$

$6534 \div (65 + 34) = 66$

$7623 \div (76 + 23) = 77$

$8712 \div (87 + 12) = 88$

63▶ 移動數字 ★★★

這是一道正確的算式：

$$324 \times 756 = 244944$$

請你將因數中的 4 和 7 移動一下位置，使移動後形成的
算式仍然相等。

想想看，可能嗎？

又是一道正確的算式：

$$684 \times 351 = 240084$$

請你將因數中的 4 和 3 移動一下位置，使移動後形成的
算式仍然相等。

想想看，可能嗎？

63▶ 移動數字 答案

$$432 \times 567 = 244944$$

$$468 \times 513 = 240084$$

64 三數趣排 ★★★

大家玩過「數對趣排」數字遊戲吧！

例如，在下面的空格內填入 4、4、5、5、6、6、7、7，使 1 與 1 之間有一個數字，2 與 2 之間有兩個數字，3 與 3 之間有三個數字，4 與 4 之間有四個數字，依此類推，7 與 7 之間有七個數字。你會填嗎？

1 □ 1 □ 2 □□ 2 □ 3 □□□ 3

呵呵，這可能難不倒你，下面就是它的答案。

16172452634753

下面來玩個升級版的數字遊戲——「三數趣排」

將 4、4、4、5、5、5、6、6、6、7、7、7、8、8、8、9、9、9 分別填入空格內，使三個 1 保持著隔一個數字的距離，三個 2 保持著隔兩個數字的距離，三個 3 保持著隔三個數字的距離，依此類推，三個 9 保持著隔九個數字的距離。

這樣奇特的數列，可不是容易找到的哦。你來試試吧！

1 □ 1 □ 1 2 □□ 2 □ 2 □□□□ 3 □□ 3 □□ 3

64▶ 三數趣排 答案

好像沒有什麼便捷的方法，那就一個一個試著填吧！

```
1 9 1 6 1 8 2 5 7 2 6 9 2 5 8 4 7 6 3 5 4 9 3 8 7 4 3
```

```
1 8 1 9 1 5 2 6 7 2 8 5 2 9 6 4 7 5 3 8 4 6 3 9 7 4 3
```

六、珠聯璧合

65▶ 數學真奇妙

這裡有二十九道算式，之所以說它奇妙，是因為它是由數字與漢字所構成的，而這些漢字與數字間的奇特關係，令人嘆為觀止！

好了，來欣賞一下吧！

數學 2× 真 7 ＝ 奇妙 14

數學 6× 真 6 ＝ 奇妙 36

數學 2× 真 70 ＝ 奇妙 140

數學 4× 真 65 ＝ 奇妙 260

數學 6× 真 60 ＝ 奇妙 360

數學 8× 真 55 ＝ 奇妙 440

數學 20× 真 7 ＝ 奇妙 140

數學 60× 真 6 ＝ 奇妙 360

數學 16× 真 71 ＝ 奇妙 1136

數學 20× 真 70 ＝ 奇妙 1400

數學 24× 真 69 ＝ 奇妙 1656

數學 28× 真 68 ＝ 奇妙 1904

數學 32× 真 67 ＝ 奇妙 2144

數學 36× 真 66 ＝ 奇妙 2376

數學 40× 真 65 ＝ 奇妙 2600

數學 44 × 真 64 ＝ 奇妙 2816

數學 48 × 真 63 ＝ 奇妙 3024

數學 52 × 真 62 ＝ 奇妙 3224

數學 56 × 真 61 ＝ 奇妙 3416

數學 60 × 真 60 ＝ 奇妙 3600

數學 64 × 真 59 ＝ 奇妙 3776

數學 68 × 真 58 ＝ 奇妙 3944

數學 72 × 真 57 ＝ 奇妙 4104

數學 76 × 真 56 ＝ 奇妙 4256

數學 80 × 真 55 ＝ 奇妙 4400

數學 84 × 真 54 ＝ 奇妙 4536

數學 88 × 真 53 ＝ 奇妙 4664

數學 92 × 真 52 ＝ 奇妙 4784

數學 96 × 真 51 ＝ 奇妙 4896

如果將算式中所有漢字都剔除，剩下的都是等式。這些等式都成立嗎？你可以來驗證一下喔。

$2 \times 7 = 14$

$6 \times 6 = 36$

$2 \times 70 = 140$

$4 \times 65 = 260$

$6 \times 60 = 360$

$8 \times 55 = 440$

$20 \times 7 = 140$

$60 \times 6 = 360$

$16 \times 71 = 1136$

$20 \times 70 = 1400$

$24 \times 69 = 1656$

$28 \times 68 = 1904$

$32 \times 67 = 2144$

$36 \times 66 = 2376$

$40 \times 65 = 2600$

$44 \times 64 = 2816$

$48 \times 63 = 3024$

$52 \times 62 = 3224$

$56 \times 61 = 3416$

$60 \times 60 = 3600$

$64 \times 59 = 3776$

$68 \times 58 = 3944$

$72 \times 57 = 4104$

$76 \times 56 = 4256$

$80 \times 55 = 4400$

$84 \times 54 = 4536$

$88 \times 53 = 4664$

$92 \times 52 = 4784$

$96 \times 51 = 4896$

什麼？這沒有什麼奇怪的，只不過是在算式裡插入了這五個漢字故弄玄虛罷了。如果你真的這樣認為，我也沒辦法。如果將「數學真奇妙」依序換成數字「12345」，它所形成的算式也都是等式。

數學 2 × 真 7 = 奇妙 14 → 122 × 37 = 4514

數學 6 × 真 6 = 奇妙 36 → 126 × 36 = 4536

數學 2 × 真 70 = 奇妙 140 → 122 × 370 = 45140

數學 4 × 真 65 = 奇妙 260 → 124 × 365 = 45260

數學 6 × 真 60 = 奇妙 360 → 126 × 360 = 45360

數學 8 × 真 55 = 奇妙 440 → 128 × 355 = 45440

數學 20 × 真 7 = 奇妙 140 → 1220 × 37 = 45140

數學 60 × 真 6 = 奇妙 360 → 1260 × 36 = 45360

數學 16 × 真 71 = 奇妙 1136 → 1216 × 371 = 451136

數學 20 × 真 70 = 奇妙 1400 → 1220 × 370 = 451400

數學 24 × 真 69 = 奇妙 1656 → 1224 × 369 = 451656

數學 28 × 真 68 = 奇妙 1904 → 1228 × 368 = 451904

數學 32 × 真 67 = 奇妙 2144 → 1232 × 367 = 452144

數學 36 × 真 66 = 奇妙 2376 → 1236 × 366 = 452376

數學 40 × 真 65 = 奇妙 2600 → 1240 × 365 = 452600

數學 44 × 真 64 = 奇妙 2816 → 1244 × 364 = 452816

數學 48 × 真 63 = 奇妙 3024 → 1248 × 363 = 453024

數學 52 × 真 62 = 奇妙 3224 → 1252 × 362 = 453224

數學 56 × 真 61 = 奇妙 3416 → 1256 × 361 = 453416

數學 60 × 真 60 = 奇妙 3600 → 1260 × 360 = 453600

數學 64 × 真 59 = 奇妙 3776 → 1264 × 359 = 453776

數學 68 × 真 58 = 奇妙 3944 → 1268 × 358 = 453944

數學 72 × 真 57 = 奇妙 4104 → 1272 × 357 = 454104

數學 76 × 真 56 = 奇妙 4256 → 1276 × 356 = 454256

數學 80 × 真 55 = 奇妙 4400 → 1280 × 355 = 454400

數學 84 × 真 54 = 奇妙 4536 → 1284 × 354 = 454536

數學 88 × 真 53 = 奇妙 4664 → 1288 × 353 = 454664

數學 92 × 真 52 = 奇妙 4784 → 1292 × 352 = 454784

數學 96 × 真 51 = 奇妙 4896 → 1296 × 351 = 454896

怎麼樣？每個算式都插入了「12345」，算式仍然相等。

服了吧？從中領略到數學的奇妙了吧！

66 ▶ 底數與指數交換

大家來看看這樣的數，它們真是鳳毛麟角呀！

如果能夠推廣到算式，還會有更多的樣式出現。現在舉出幾個例子，讓更多朋友感受數的奇妙。

(1) 2、2、2、5、5 與 5、7、9、3、4：

$$2^5 + 2^7 + 2^9 + 5^3 + 5^4 = 5^2 + 7^2 + 9^2 + 3^5 + 4^5$$

(2) 2、2、2、4、6 與 5、6、7、5、3：

$$2^5 + 2^6 + 2^7 + 4^5 + 6^3 = 5^2 + 6^2 + 7^2 + 5^4 + 3^6$$

(3) 2、2、3、5、8 與 3、7、6、4、2：

$$2^3 + 2^7 + 3^6 + 5^4 + 8^2 = 3^2 + 7^2 + 6^3 + 4^5 + 2^8$$

(4) 2、2、2、5、7 與 5、6、11、3、3：

$$2^5 + 2^6 + 2^{11} + 5^3 + 7^3 = 5^2 + 6^2 + 11^2 + 3^5 + 3^7$$

(5) 2、2、2、6、7 與 3、9、11、3、3：

$$2^3 + 2^9 + 2^{11} + 6^3 + 7^3 = 3^2 + 9^2 + 11^2 + 3^6 + 3^7$$

(6) 4、4、7、9、10 與 5、6、3、2、2：

$$4^5 + 4^6 + 7^3 + 9^2 + 10^2 = 5^4 + 6^4 + 3^7 + 2^9 + 2^{10}$$

(7) 2、2、2、6、7 與 6、10、11、4、2：

$$2^6 + 2^{10} + 2^{11} + 6^4 + 7^2 = 6^2 + 10^2 + 11^2 + 4^6 + 2^7$$

(8) 2、2、4、5、13 與 3、8、3、6、2：

$$2^3 + 2^8 + 4^3 + 5^6 + 13^2 = 3^2 + 8^2 + 3^4 + 6^5 + 2^{13}$$

⑼ 2、3、4、4、8 與 8、10、5、6、4：

$$2^8 + 3^{10} + 4^5 + 4^6 + 8^4 = 8^2 + 10^3 + 5^4 + 6^4 + 4^8$$

⑽ 2、2、4、7、10 與 12、16、6、4、3：

$$2^{12} + 2^{16} + 4^6 + 7^4 + 10^3 = 12^2 + 16^2 + 6^4 + 4^7 + 3^{10}$$

……

是什麼規律編寫出的神奇算式呢？如果沒有電腦，想找到這樣的數根本難如登天。

你能寫出最簡單的底數與指數交換之算式嗎？

$$A^B = B^A$$

$2^4 = 4^2$

67 趣數 18 的乘方

提到 18 的乘方，大家都對下面的算式不陌生吧？

$18^3 = 5832$

$18^4 = 104976$

18 的三次方與 18 的四次方，將數字 0、1、2、3、4、5、6、7、8、9 各用了一次。

其實，它的趣味性絕不只是這樣。

18 的三次方是 5832，$5 + 8 + 3 + 2$ 和為 18。

而 5832 的平方（也就是 18 的六次方）是多少呢？算一下，答案是 34012224，即 $18^6 = 34012224$，再算一下這個數的數字和，$3 + 4 + 0 + 1 + 2 + 2 + 2 + 4$，和也是 18。

那 18 的三次方與 18 的四次方相乘（也就是 18 的七次方）又是多少呢？是 612220032，即 $18^7 = 612220032$，求一下它的數字和，$6 + 1 + 2 + 2 + 2 + 0 + 0 + 3 + 2$，和還是 18。

下面列舉出用 1、2、3、4、5、6、7、8、9 組成的算式乘積來表示 18 的五次方：

$54 \times 27 \times 9 \times 8 \times 6 \times 3 \times 1 = 18^5$

同樣可以表示 18 的六次方：

$96 \times 81 \times 54 \times 27 \times 3 = 18^6$

$972 \times 54 \times 36 \times 18 = 18^6$

$1458 \times 72 \times 36 \times 9 = 18^6$

$2187 \times 96 \times 54 \times 3 = 18^6$

用 0、1、2、3、4、5、6、7、8、9 表示 18 的七次方，

你已經知道了：$104976 \times 5832 = 18^7$

嘿，有趣吧！

68▶ 趣味大數

在學習關於大數的內容後,小七發現一個有趣的問題。

有一數學愛好者提出了這樣的想法:問是否存在這樣的自然數,在這個數後面重寫一遍這個數,新組成的數是一個完全平方數?

由於我們舉不出現成的例子來,所以就否定它。其實,已經有高手回答:「有,不過這樣的數都是一些不太常見且相對較『大』的數。」大家一定想見識一下它們的尊容,想看看到底是什麼樣的數「手牽手」能夠「牽」出個完全平方數來。

下面舉出幾個例子,供大家欣賞。

11 位數 13223140496:

$13223140496 13223140496 = 36363636364^2$

11 位數 20661157025:

$20661157025 20661157025 = 45454545455^2$

11 位數 29752066116:

$29752066116 29752066116 = 54545454546^2$

11 位數 40495867769:

$40495867769 40495867769 = 63636363637^2$

11 位數 52892561984:

$52892561984 52892561984 = 72727272728^2$

11 位數 66942148761：

$66942148761 66942148761 = 81818181819^2$

11 位數 82644628100：

$82644628100 82644628100 = 90909090910^2$

再大一些的有

21 位數 183673469387755102041：

$183673469387755102041 183673469387755102041$

$= 428571428571428571429^2$

21 位數 326530612244897959184：

$326530612244897959184 326530612244897959184$

$= 571428571428571428572^2$

更大的還有 33、39 位數……

如果沒有電腦的幫助，誰有能力解決這樣的問題呢？可見科技的力量是無窮的。

數學有趣吧！

69 冒名頂替

早自習時，大家在朗讀課文和課外資料。張雨邊讀諺語邊進行創新——接半句！

「一山不容二虎」，他再接「除非一公一母」。

「早起的鳥兒有蟲吃」，他接「早起的蟲子被鳥吃」。

「長江後浪推前浪」，他又來一句「前浪死在沙灘上」。

張雨的個子小，但是嗓門大。不少同學被他逗得前俯後仰。久而久之，有些句子竟然深入人心，被傳來傳去糊弄了不少人。班上的阮小七不吃這一套，非要找張雨 PK 不可。

阮小七故意重重地拍張雨的肩膀，說道：「請保持本國諺語的純潔好不好，你那瞎接的是什麼？語言的垃圾啊！」

張雨聽到這一段話，愣住了！阮小七見張雨瞠目結舌，用手摸摸張雨的頭，說道：「小兄弟，不是哥愛說你，你整天接的那些是你隨意捏造的，很容易誤導人的。哥上次在作文中就用了你的一句『名言』，結果得到老師特別『指點』。」說著說著，做出手指戳腦袋的動作。

張雨嚇到了，好像知道自己的不對，說道：「七哥，七哥，小弟不敢了。」阮小七也感覺自己管太多了，也趕緊對張雨賠罪，說道：「好了好了，別七哥八哥的了，

哥給你看一些算式，看看是不是比你那自創的『諺語』好玩！」

阮小七說著亮出了這幾道算式：

$3 \times 51 = 153$

$6 \times 21 = 126$

$9 \times 7 \times 533 = 33579$

$6 \times 54321 = 123456$

$4307 \times 62 = 267034$

「哇！太神奇了！」張雨像是第一次見到這樣的題目，「如果乘號不算，這些數字正好是左右對稱，好玩好玩！」

「等等！這裡面有一道假冒的等式。試試看，你能很快找出來嗎？」

聽到阮小七這麼一說，張雨睜大眼睛，想從那些算式中找出那個不相等的算式。

「這個好判斷！」張雨說，「只需要看看它們的個位數字是不是符合算式的規律，就能馬上判斷哪一個算式是錯誤的！」

阮小七聽了哈哈大笑，說道：「嗯，你學得真快！看數字的尾數是一種快速判斷算式是否正確的方法，但也不是絕對好用的。怎麼樣？從這些算式的個位數字，你能

夠判斷出誰是誰非了嗎？」

「是啊是啊，透過個位數字判斷，還真的不好找，前兩道好判斷，一看就知道是等式。第三道，9乘以7，個位為3，3乘以3為9，答案的個位數字是9。最後兩道也是，都符合算式的規則。」

「其實，要你找的那道算式，你得更改一個數字，並且要移動一個數字，這樣才能夠相等。」阮小七對張雨說。張雨一時之間不知如何是好。這時，阮小七拿來了紙和筆，讓張雨再仔細算一算。過了一會兒，張雨終於算出來了，就是那道答案為123456的算式。「唉！多好的算式，可惜它不能夠相等。」張雨臉上露出惋惜的表情。他只好按阮小七說的，將等號左邊的1移至5的左邊，將因數6改為8，才剛好讓算式成立。

$8 \times 15432 = 123456$

張雨好像明白了阮小七的用心良苦：「七哥，我知道你的意思了。那麼好的算式裡混進來一個異類，真的讓人高興不起來。就像我亂改諺語一樣，雖然自己沒有什麼感覺，但別人聽了會不舒服。對了，還有亂改成語的廣告，亂改的名句，都是要不得的。對吧？八哥！」

「八哥？！」阮小七愣了一下。

張雨做了打自己嘴巴的動作：「你看我這嘴，聽了你的

意見，說話都不俐落了！七哥，我以後也跟你玩數學遊
戲！太好玩了！」
說著，他倆像小孩子一樣，打勾勾。